# 颜真卿麻姑仙坛记楷书集字古诗

名帖集字丛书

◎ 何有川 编

广西美术出版社

**图书在版编目（CIP）数据**

颜真卿麻姑仙坛记楷书集字古诗 / 何有川编 . — 南宁：广西美术出版社，2020.11

（名帖集字丛书）

ISBN 978-7-5494-2274-6

Ⅰ . ①颜… Ⅱ . ①何… Ⅲ . ①楷书—碑帖—中国—唐代 Ⅳ . ① J292.24

中国版本图书馆 CIP 数据核字（2020）第 200318 号

名帖集字丛书
MINGTIE JIZI CONGSHU

# 颜真卿麻姑仙坛记楷书集字古诗
YAN ZHENQING MAGU XIANTAN JI KAISHU JIZI GUSHI

| | | |
|---|---|---|
| 编　　者 | 何有川 | |
| 策　　划 | 潘海清 | |
| 责任编辑 | 潘海清 | |
| 助理编辑 | 黄丽丽 | |
| 校　　对 | 韦晴媛　李桂云 | |
| 审　　读 | 陈小英 | |
| 装帧设计 | 陈　欢 | |
| 排版制作 | 李　冰 | |
| 责任印制 | 王翠琴　莫明杰 | |
| 出版发行 | 广西美术出版社有限公司 | |
| 地　　址 | 广西南宁市望园路 9 号 | |
| 邮　　编 | 530023 | |
| 电　　话 | 0771-5701356　5701355（传真） | |
| 印　　刷 | 广西壮族自治区地质印刷厂 | |
| 开　　本 | 889 mm×1194 mm　1/12 | |
| 印　　张 | 6 4/12 | |
| 字　　数 | 40 千字 | |
| 版　　次 | 2020 年 11 月第 1 版 | |
| 印　　次 | 2020 年 11 月第 1 次印刷 | |
| 书　　号 | ISBN 978-7-5494-2274-6 | |
| 定　　价 | 28.00 元 | |

# 目录

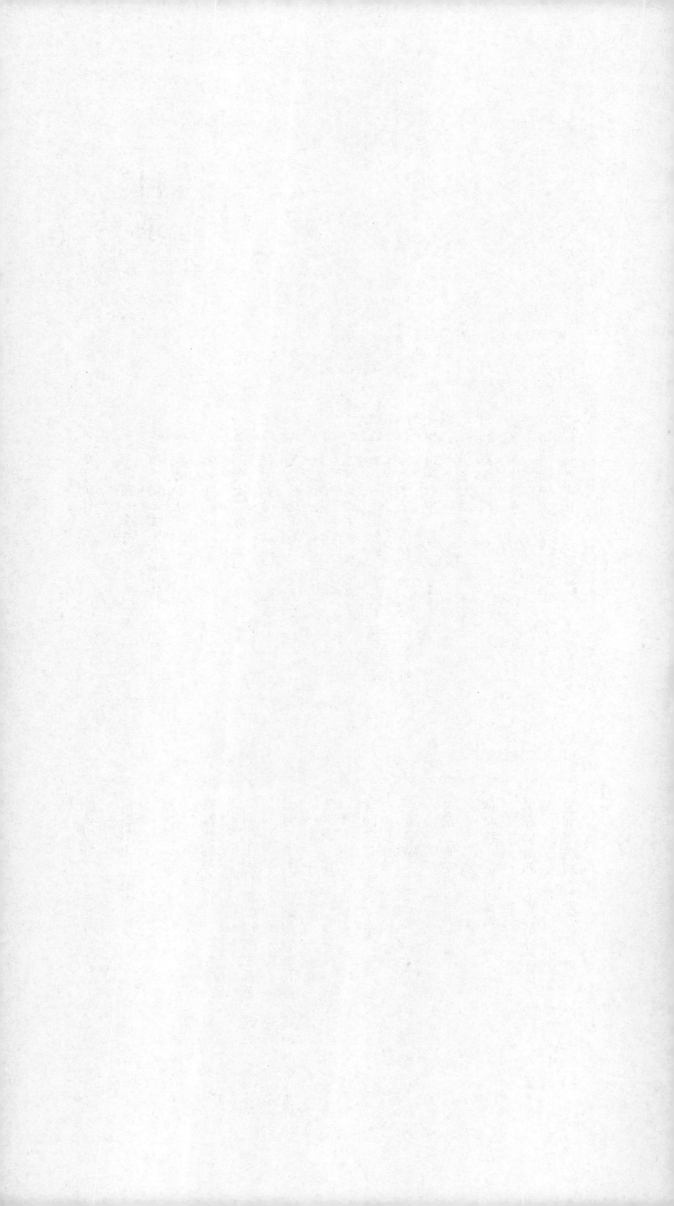

# 集字创作

## 一、什么是集字

　　集字就是根据自己所要书写的内容，有目的地收集碑帖的范字，对原碑帖中无法集选的字，根据相关偏旁部首和相同风格进行组合创作，使之与整幅作品统一和谐，再根据已确定的章法创作出完整的书法作品。例如，朋友搬新家，你从字帖里集出"乔迁之喜"四个字，然后按书法章法写给他以表示祝贺。

　　临摹字帖的目的是为了创作，临摹是量的积累，创作是质的飞跃。从临帖到出帖需要比较长的时间学习和积累，而集字练习便是临帖和出帖之间的一座桥梁。

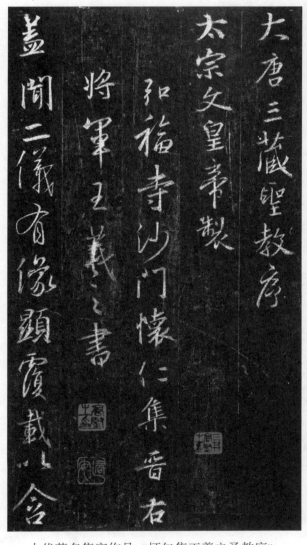

古代著名集字作品《怀仁集王羲之圣教序》

## 二、集字内容与对象

集字创作时先选定集字内容，可从原碑帖直接集现成的词句作为创作内容，或者另外选择内容，如集对联、集词句或集文章。

集字对象可以是一个碑帖的字；可以是一个书家的字，包括他的所有碑帖；可以是风格相同或相近的几个人的字或几个碑帖的字；再有就是根据结构规律或书体风格创作的使作品统一的新的字。

## 三、集字方法

1. 所选内容在一个帖中都有，并且是连续的。

如果所选内容在一个帖中都有，就从字帖中把它们找出来。如集"行云流水"四个字，在《麻姑仙坛记》中都有，逐个临摹出来，拼在一起，可根据纸张尺幅略为调整章法，落款成一幅完整的作品。

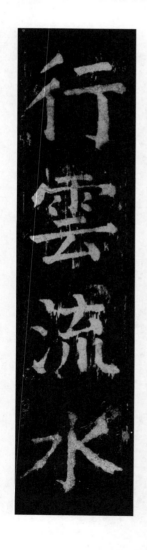
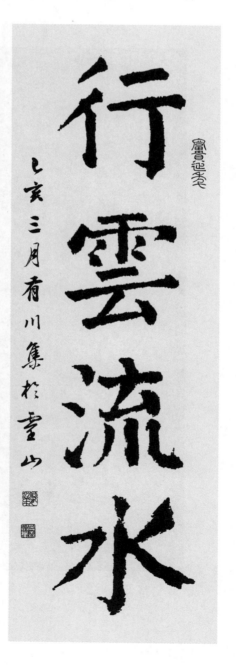

2. 在一个字帖中集偏旁部首点画成字。

如集"虽从本州役，内顾无所携。近行止一身，远去终转迷。"其中"役"和"转"在《麻姑仙坛记》里没找到，需要通过不同的字的偏旁部首拼接而成。

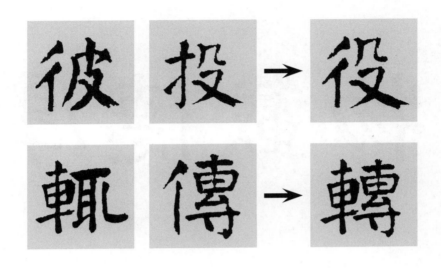

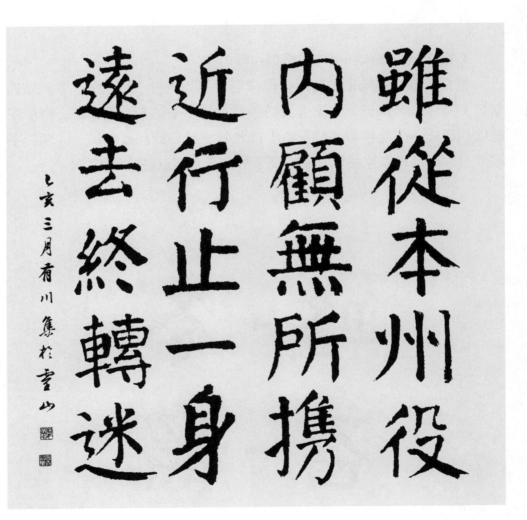

无家别（选句）　［唐］杜甫

虽从本州役，内顾无所携。近行止一身，远去终转迷。

3

3. 在多个碑帖中集字成作品。

如集"厚德载物"四字，"德""载"二字都是集自《麻姑仙坛记》的字，"厚""物"在《麻姑仙坛记》中没有，于是就从风格略为相近的《颜家庙碑》里集"厚"和"物"。

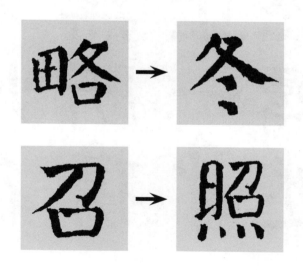

4. 根据结构规律和书体风格创作新的字。

根据《麻姑仙坛记》的风格规律集"冬"字和"照"字。《麻姑仙坛记》结体宽博端正，又不失灵巧跌宕；结字整体多数偏长形，密中偏疏朗。因此"冬"字取"略"右上部收紧，撇、捺、点舒展；"照"字取"召"上部横、撇缩短收紧，使字形偏长，四点底使之疏朗。

## 四、常用的创作幅式（以集《麻姑仙坛记》为例）

暮雲收盡溢清寒銀
漢無聲轉玉盤此生
此夜不長好明月明
季何處看

集於雲山
上亥三月有川

阳关词三首·中秋月 [宋] 苏轼

暮云收尽溢清寒，银汉无声转玉盘。此生此夜不长好，明月明年何处看。

中堂

### 1. 中堂

特点：中堂的长宽比例大约是2：1，一般把六尺及六尺以上的整张宣纸叫大中堂，五尺及五尺以下的整张宣纸叫小中堂，中堂字数可多可少，有时其上只书写一两个大字。中堂通常挂在厅堂中间。

款印：中堂的落款可跟在作品内容后或另起一行，单款有长款、短款和穷款之分，正文是楷书、隶书的话，落款可用楷书或行书。钤印是书法作品中不可或缺的组成部分，单款一般只盖名号章和闲章，名号章钤在书写人的下面，闲章一般钤在首行第一、二字之间。

好雨知時節當春乃發生
隨風潛入夜潤物細無聲
野徑雲俱黑江舡火獨明
曉看紅濕處花重錦官城

庚子夏月牧微草堂主人集於靈山

中堂

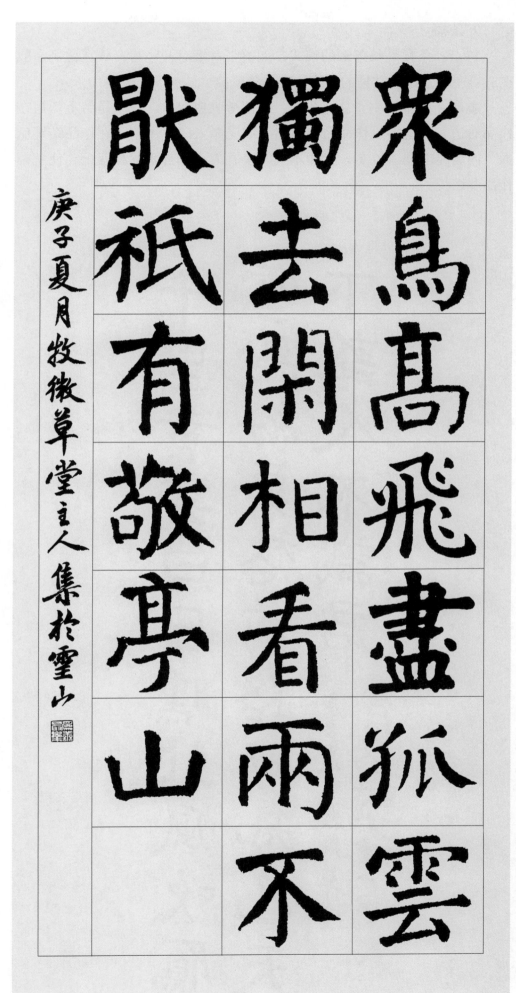

众鳥高飛盡孤雲
獨去開相看兩不
猒祇有敬亭山

庚子夏月牧微草堂主人集於霾山

独坐敬亭山 [唐] 李白

众鸟高飞尽，孤云独去闲。相看两不厌，只有敬亭山。

中堂

7

## 2. 条幅

特点：条幅是长条形的幅式，如整张宣纸对开竖写，长宽比例一般在3：1左右，是最常见的形式，多单独悬挂。

款印：条幅和中堂款式相似，可落单款或双款，双款是将上款写在作品右边，内容多是作品名称、出处或受赠人等，下款写在作品结尾后面，内容是时间、姓名。钤印不宜太多，大小要与落款相匹配，使整幅作品和谐统一。

千里黄云白日曛北風吹鴈

雪紛紛莫愁前路無知己天

下誰人不識君

別董大二首·其一 [唐]高适

庚子夏月牧徽草堂

主人集於霻山

千里黄云白日曛，北风吹雁雪纷纷。莫愁前路无知己，天下谁人不识君。

条幅

8

欲作漁梁雲復湍因驚四月雨聲寒青溪先有蛟龍窟竹石如山不敢安

庚子夏月牧微草堂主人集於璽山

绝句四首·其一 [唐]杜甫

欲作渔（鱼）梁云复湍，因惊四月雨声寒。青溪先有蛟龙窟，竹石如山不敢安。

条幅

寒雨連江夜入吳平明送客
楚山孤洛陽親友如相問一
片冰心在玉壺

庚子夏月牧徵草堂
主人集於靈山

芙蓉樓送辛漸　[唐]王昌齡

寒雨連江夜入吳，平明送客楚山孤。洛陽親友如相问，一片冰心在玉壺。

天道酬勤

京师得家书　［明］袁凯
江水三千里，家书十五行。行行无别语，只道早还乡。

## 3. 横幅

特点：横幅是横式幅式的一种，除了横幅，横式幅式还有手卷和扁额。横幅的长度不是太长，横写竖写均可，字少可写一行，字多可多列竖写。

款印：横幅的位置要恰到好处，多行落款可增加作品的变化。落款还可以对正文加跋语，跋语写在作品内容后。关于印章，可在落款处盖姓名章，起首处盖闲章。

榮枯一枕春来夢
聚散千山雨後雲

庚子夏月牧微草堂主人集於霊山

荣枯一枕春来梦　聚散千山雨后云

对联

## 4. 对联

特点：对联的"对"字指的是上下联组成一对和上下联对仗，对联通常可用一张宣纸写两行或用两张大小相等的条幅书写。

款印：对联落款和其他竖式幅式相似，只是上款落在上联最右边，以示尊重。写给长辈一般用先生、老师等称呼，加上指正、正腕等谦词；写给同辈一般称同志、仁兄等，加上雅正、雅嘱等；写给晚辈，一般称贤弟、仁弟等，加上惠存、留念等；写给内行、行家，可称方家、法家，相应地加上斧正、正腕等。

立志不隨流俗轉

留心學到古人難

立志不随流俗转　留心学到古人难

庚子夏月牧微草堂主人集於靈山

对联

13

山居书事　　［唐］太上隐者

偶来松树下，高枕石头眠。山中无历日，寒尽不知年。

5. 斗方

特点：斗方是正方形的幅式。这种幅式的书写容易显得板滞，尤其是正书，字间行间容易平均，因此需要调整字的大小、粗细、长短，使作品章法灵动。

款印：斗方落款一般最多是两行，印章加盖方式可参考以上介绍的幅式。

松下問童子
言師採藥去
祇在此山中
雲深不知處

庚子夏月牧微草堂主人集於霊山

斗方

寻隐者不遇　［唐］贾岛
松下问童子，言师采药去。只在此山中，云深不知处。

客心爭日月
来往預期程
秋風不相待
先至洛陽城

庚子夏月牧微草堂主人集於霊山

斗方

蜀道后期　［唐］张说
客心争日月，来往预期程。秋风不相待，先至洛阳城。

## 6.扇面

特点：扇面主要分为折扇和团扇两类，相对于竖式、横式、方形幅式而言，它属于不规则形式。除了前面讲的六种幅式，还有册页、尺牍等。

款印：落款的时间可用公历纪年，也可用干支纪年。公历纪年有月、日的记法，有些特殊的日子，如"春节""国庆节""教师节"等，可用上以增添节日气氛。干支纪年有丁酉、丙申等，月相纪日有朔日、望日等。

团扇

同洛阳李少府观永乐公主入蕃　　［唐］孙逖
边地莺花少，年来未觉新。美人天上落，龙塞始应春。

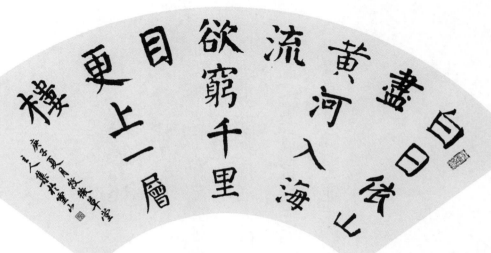

折扇

登鹳雀楼　［唐］王之涣
白日依山尽，黄河入海流。欲穷千里目，更上一层楼。

团扇

秋夜寄丘二十二员外　［唐］韦应物
怀君属秋夜，散步咏凉天。空山松子落，幽人应未眠。

17

旅夜书怀

[唐] 杜甫

细草微风岸，危樯独夜舟。

星垂平野阔，月涌大江流。

名岂文章著，官应老病休。

飘飘何所似，天地一沙鸥。

細草微風岸危檣獨
夜舟星垂平野闊月
涌大江流名登文章
著官應老病休飄飄
何所似天地一沙鷗

庚子夏月牧微草堂主人集於靈山

岸 細

危 草

檣 微

獨 風

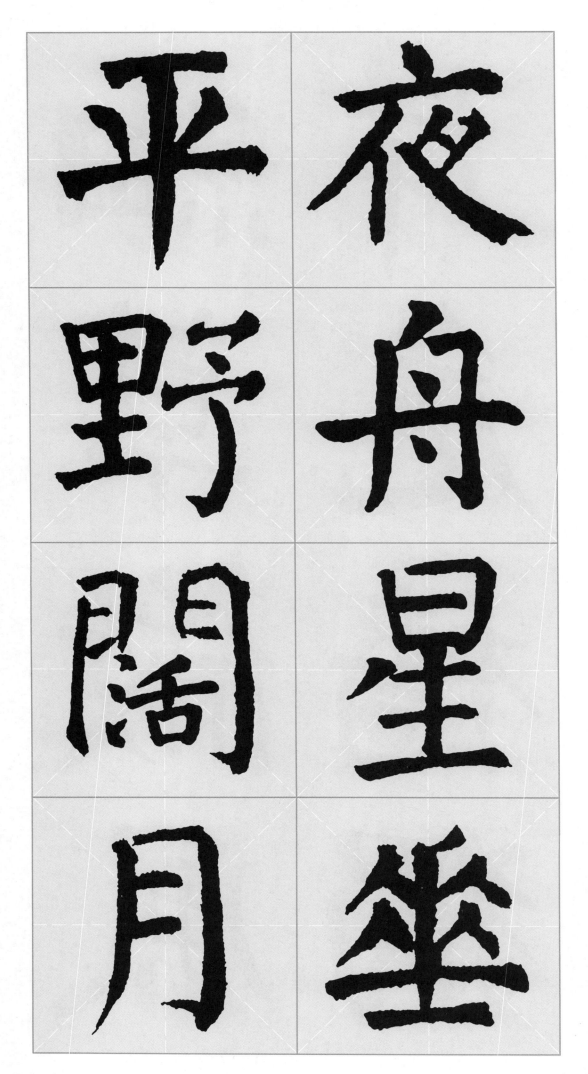

平夜

野舟

閣星

月坐

名涌

章大

文江

章流

病著

休官

飄應

飄老

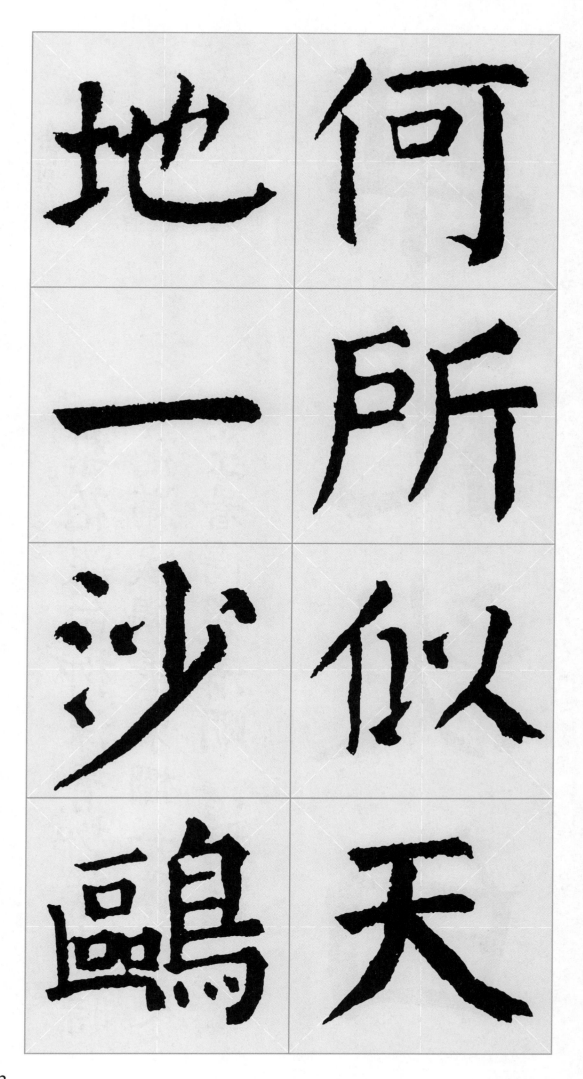

何所似

一地

沙

鷗天

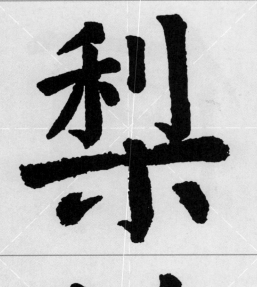

## 东栏梨花

[宋] 苏轼

梨花淡白柳深青，
柳絮飞时花满城。
惆怅东栏一株雪，
人生看得几清明。

梨花淡白柳深青柳絮飛時
花滿城惆悵東欄一株雪人
生看得幾清朙　庚子夏月牧微草堂
主人集於雪山

繁柳

飛深

時青

花柳

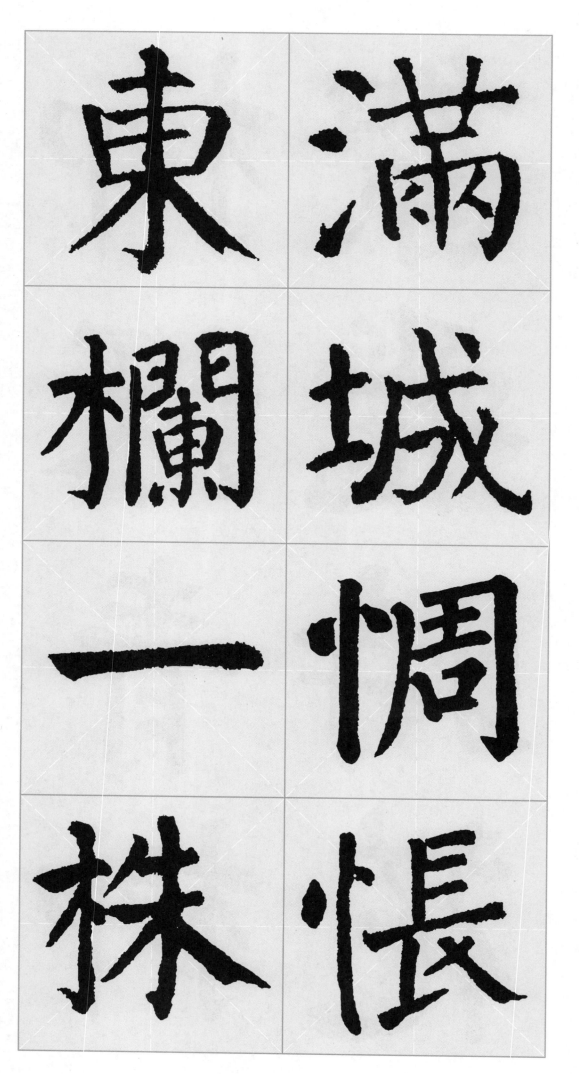

東　満

欄　城

一　惆

株　悵

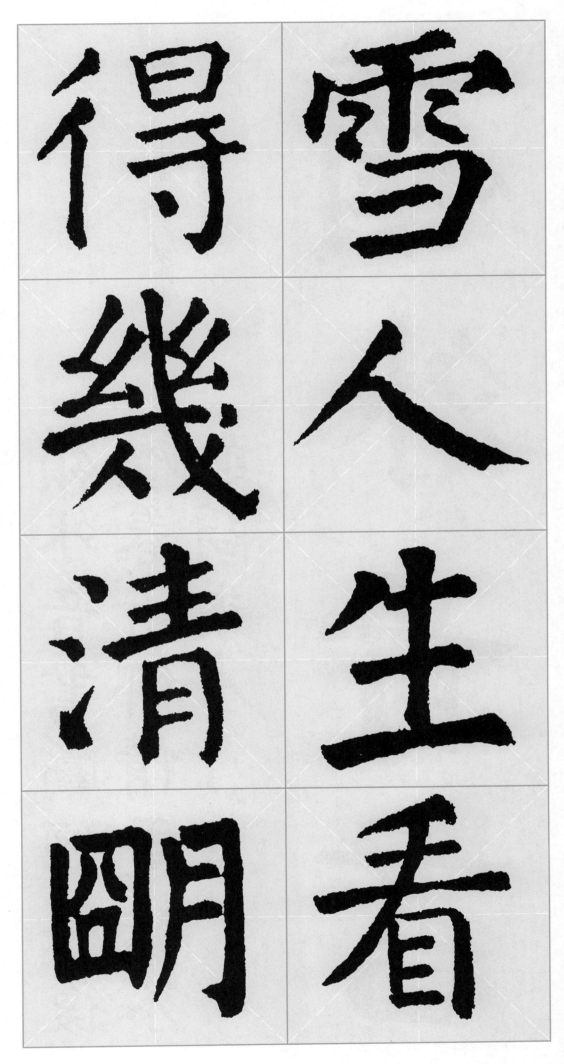

雪人生看

得幾清朗

嶺外音書

渡汉江

[唐] 宋之问

岭外音书断，经冬复历春。

近乡情更怯，不敢问来人。

嶺外音書斷經冬復
歷春近鄉情更怯不
敢問来人

庚子夏月牧微草堂
主人集於靈山

28

歷 斷

春 經

近 冬

鄉 復

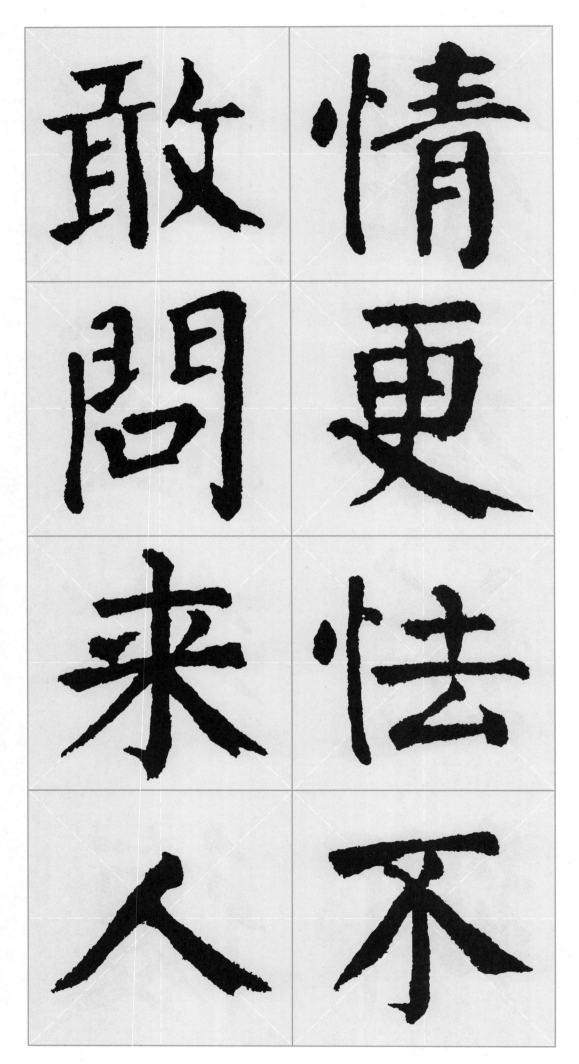

敢　情

問　更

來　性

　人　　不

青

山

隱

隱

寄扬州韩绰判官

[唐] 杜牧

青山隐隐水迢迢，

秋尽江南草未凋。

二十四桥明月夜，

玉人何处教吹箫？

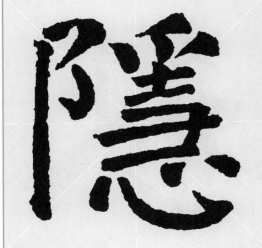

青山隱隱水迢迢秋盡江南
草未凋二十四橋明月夜玉
人何處教吹簫　庚子夏月牧徽草堂
　　　　　　主人集於霊山

盡 水

江 迫

南 迶

草 秋

未渭二十

四橋朙月

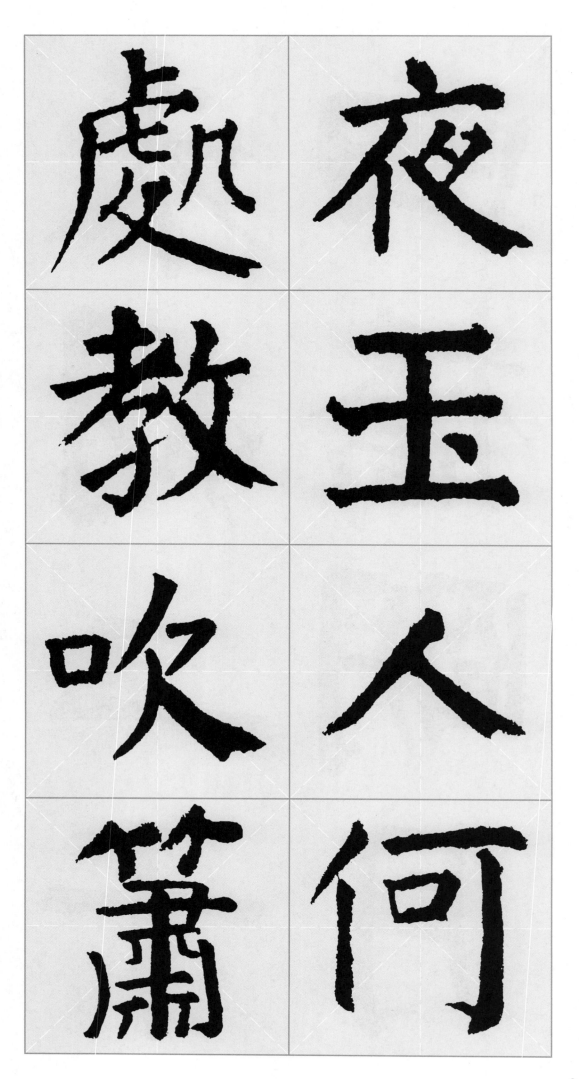

夜玉人何慮教吹簫

［宋］苏轼

未成小隐聊中隐，
可得长闲胜暂闲。
我本无家更安往，
故乡无此好湖山。

未成小隱聊中隱可得長閒
勝暫閒我本無家更安往故
鄉無此好湖山 庚子夏月牧微草堂
主人集於靈山

35

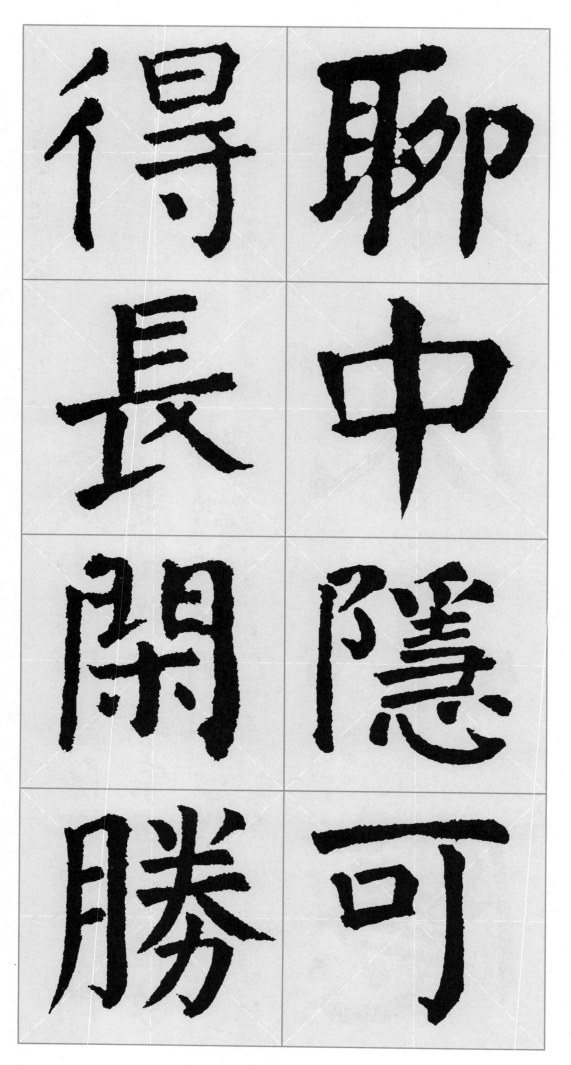

得聊

長中

開隱

勝可

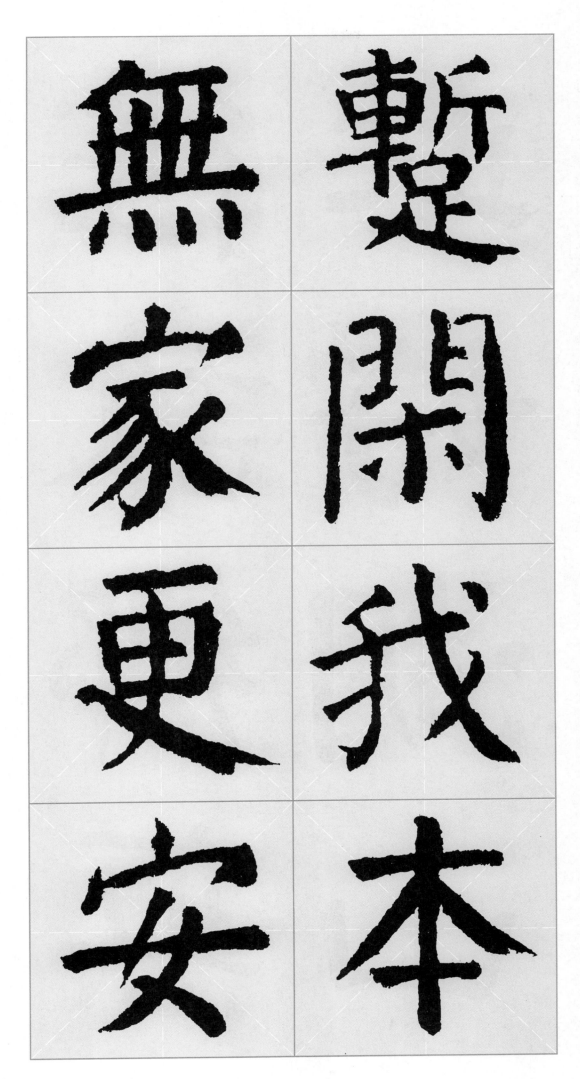

此往

好故

湖鄉

山無

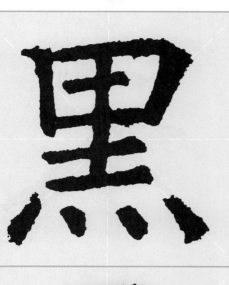

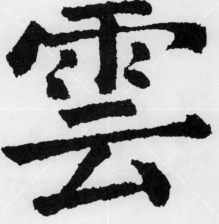

六月二十七日望湖楼醉书五首·其一

[宋] 苏轼

黑云翻墨未遮山，
白雨跳珠乱入船。
卷地风来忽吹散，
望湖楼下水如天。

黑雲翻墨未遮山白雨跳珠
亂入舩卷地風来忽吹散望
湖樓下水如天

庚子夏月牧微草堂
主人集於璽山

雨　未

跳　遮

珠　山

亂　白

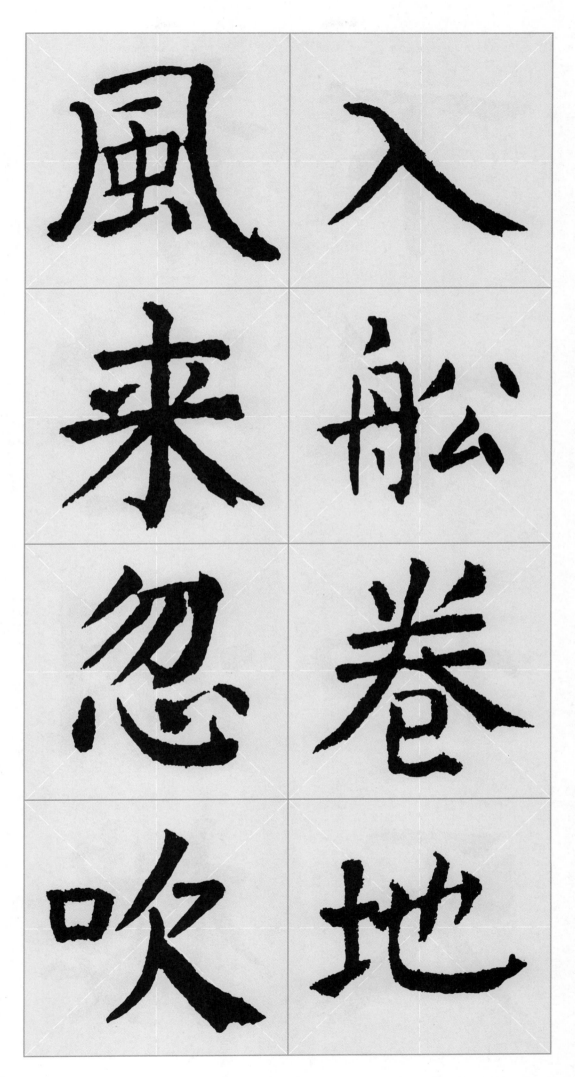

風來忽吹　入舩卷地

下散

水望

如湖

天樓

## 清平调·其一

[唐]李白

云想衣裳花想容，
春风拂槛露华浓。
若非群玉山头见，
会向瑶台月下逢。

雲想衣裳花想容春風拂檻

露華濃若非羣玉山頭見會

向瑤臺月下逢 庚子夏月牧微草堂
主人集於靈山

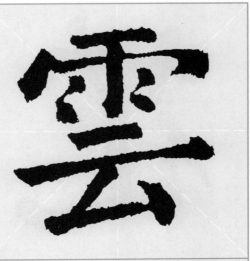

風花
拂想
檻容
露春

群華

玉濃

山若

頭非

臺　見

月　會

下　向

逢　瑤

城上

上

斜

陽

沈园二首·其一

［宋］陆游

城上斜阳画角哀，

沈园非复旧池台。

伤心桥下春波绿，

曾是惊鸿照影来。

城上斜陽畫角哀沈園非復

舊池臺傷心橋下春波綠曾

是驚鴻照影來

庚子夏月牧微草堂
主人集於靈山

園 畫

非 角

復 哀

舊 沈

橋下春波　池臺傷心

鴻　緑

照　曾

影　是

來　驚

50

横看成岭

成岭

**题西林壁**

［宋］苏轼

横看成岭侧成峰，

远近高低各不同。

不识庐山真面目，

只缘身在此山中。

横看成嶺側成峯遠近髙低

各不同不識廬山真面目祇

緣身在此山中

庚子夏月牧微草堂

主人集於靈山

近 側

高 成

佳 峯

谷 遠

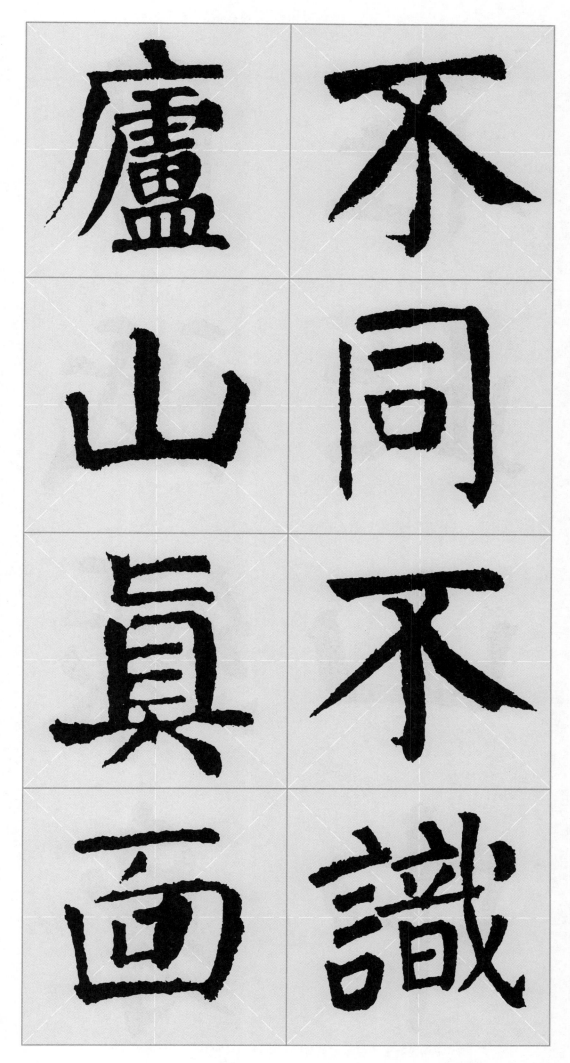

盧　不
山　同
眞　不
面　識

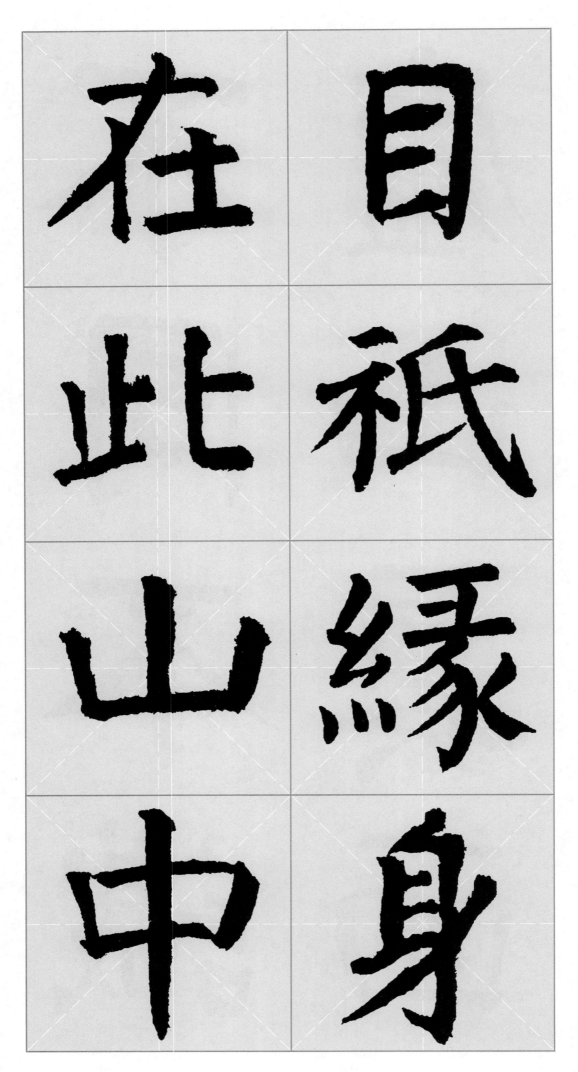

在此山中

目祇缘身

渭城朝雨

## 送元二使安西

[唐]王维

渭城朝雨浥轻尘，
客舍青青柳色新。
劝君更尽一杯酒，
西出阳关无故人。

渭城朝雨浥輕塵客舍青青
柳色新勸君更盡一杯酒西
出陽關無故人　庚子夏月牧微草堂
主人集於靈山

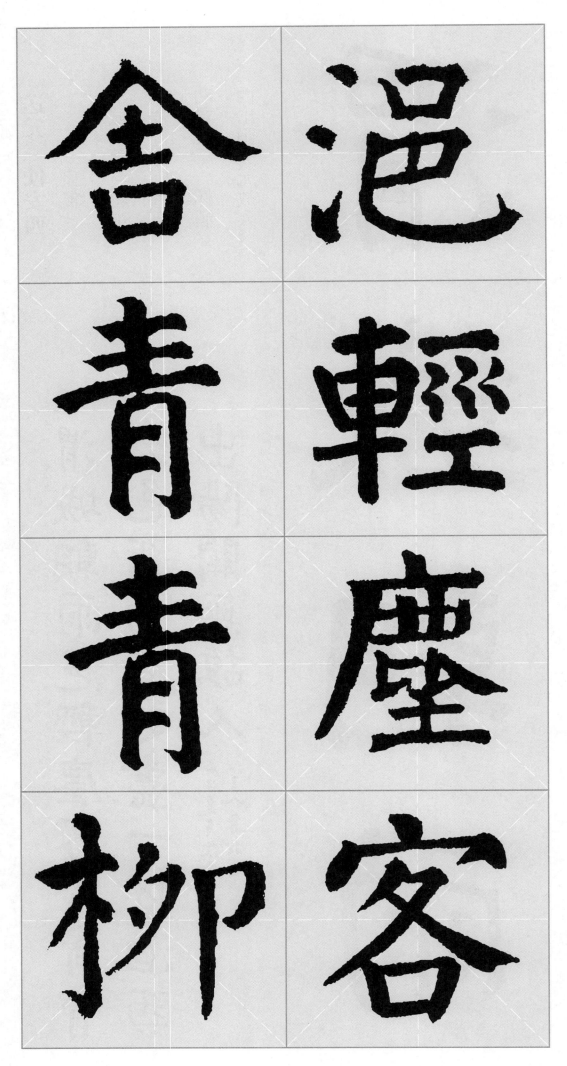

舍 浥

青 輕

青 塵

柳 客

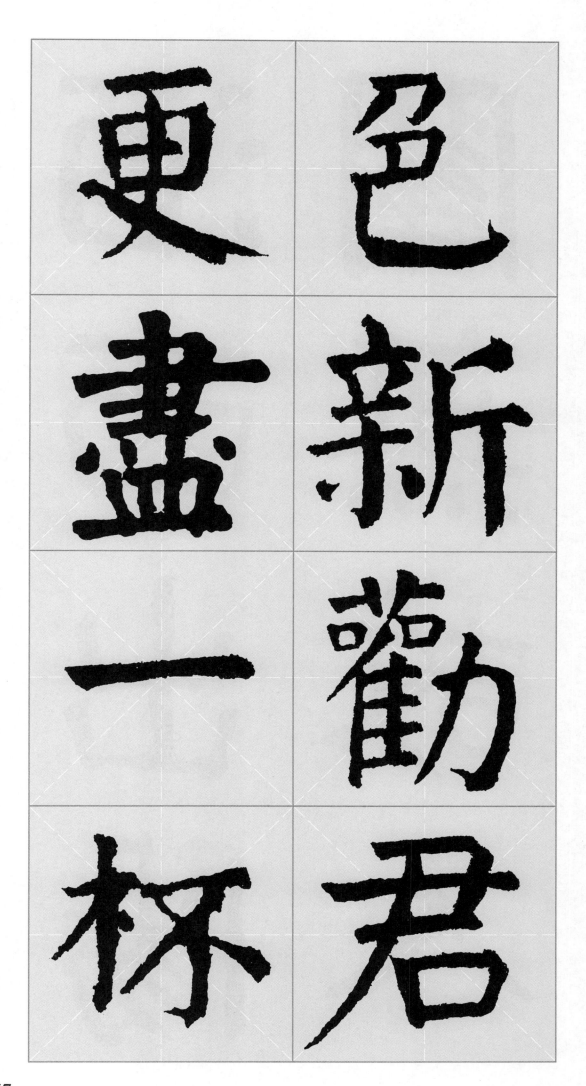

更盡一杯

色新勸君

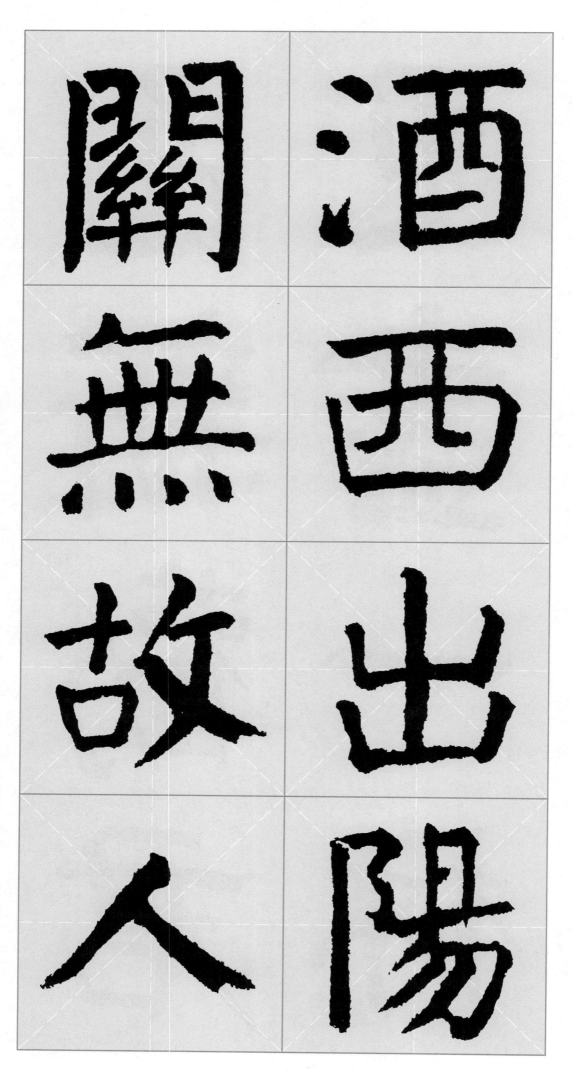

關 酒

無 西

故 出

人 陽

## 乌衣巷

[唐] 刘禹锡

朱雀桥边野草花,
乌衣巷口夕阳斜。
旧时王谢堂前燕,
飞入寻常百姓家。

朱雀橋邊野草花烏衣巷口
夕陽斜舊時王謝堂前燕飛
入尋常百姓家

庚子夏月牧徽草堂
主人集於靈山

朱雀橋邊

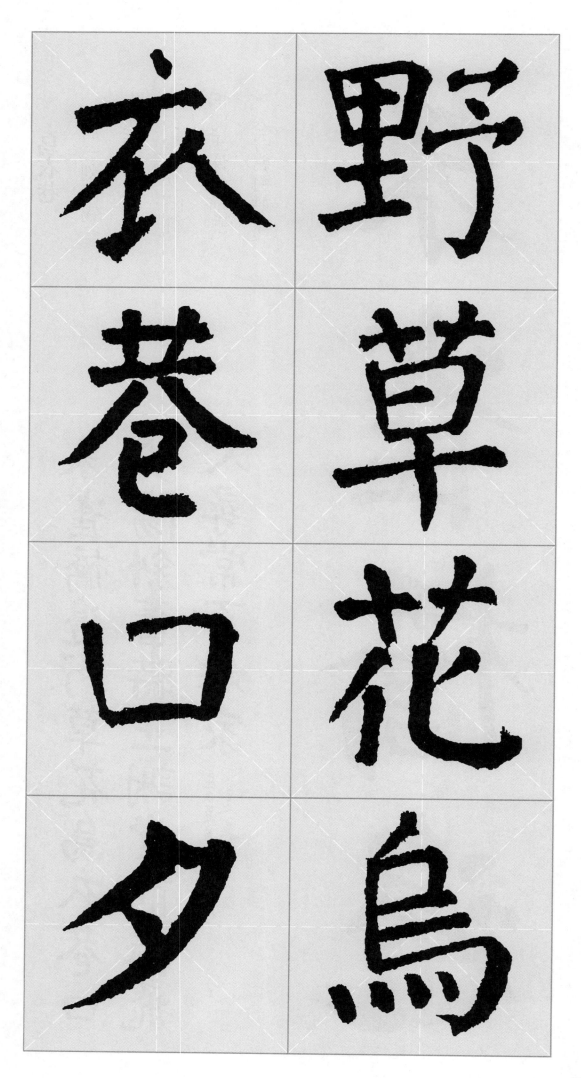

衣 野
巷 草
口 花
夕 鳥

王陽

謝斜

堂舊

前時

常　燕

百　飛

姓　入

家　尋

[唐]韩愈

天街小雨润如酥，
草色遥看近却无。
最是一年春好处，
绝胜烟柳满皇都。

天 街 小 雨

天街小雨潤如酥草色遥看
近却無冣是一秊春好處絕
勝煙柳滿皇都

庚子夏月牧微草堂
主人集於靈山

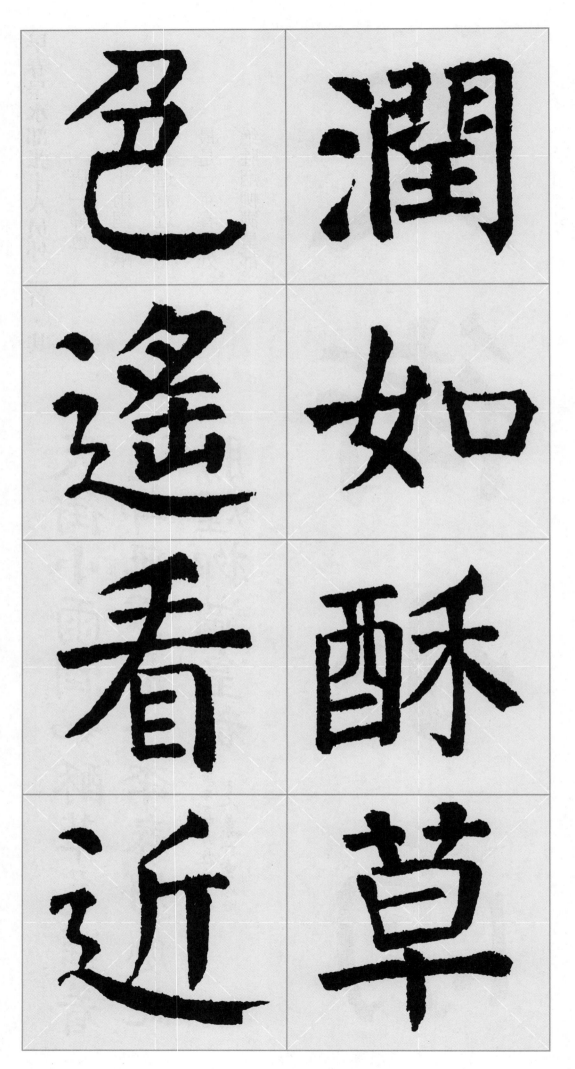

色潤

遥如

看酥

近草

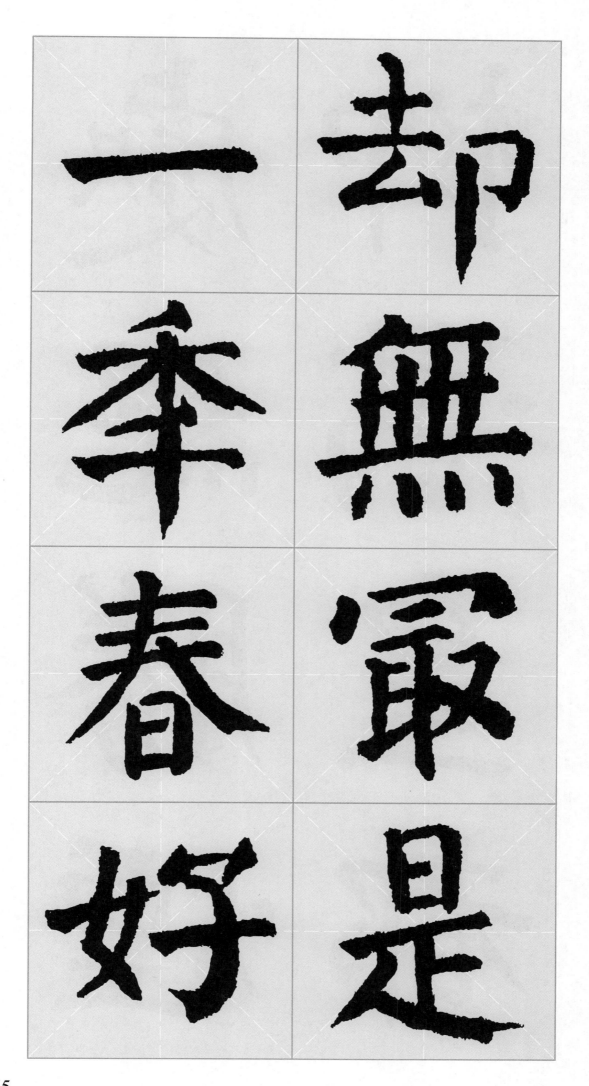

一卻無是春最好一季

柳 虡

滿 絕

皇 勝

都 煙

渡遠荊門外來從楚
國遊山隨平野盡江
入大荒流月下飛天
鏡雲生結海樓仍憐
故鄉水萬里送行舟

庚子夏月牧徽草堂主人集於靈山

渡荆门送别

［唐］李白

渡远荆门外，来从楚国游。

山随平野尽，江入大荒流。

月下飞天镜，云生结海楼。

仍怜故乡水，万里送行舟。

外渡

来遠

從荊

楚門

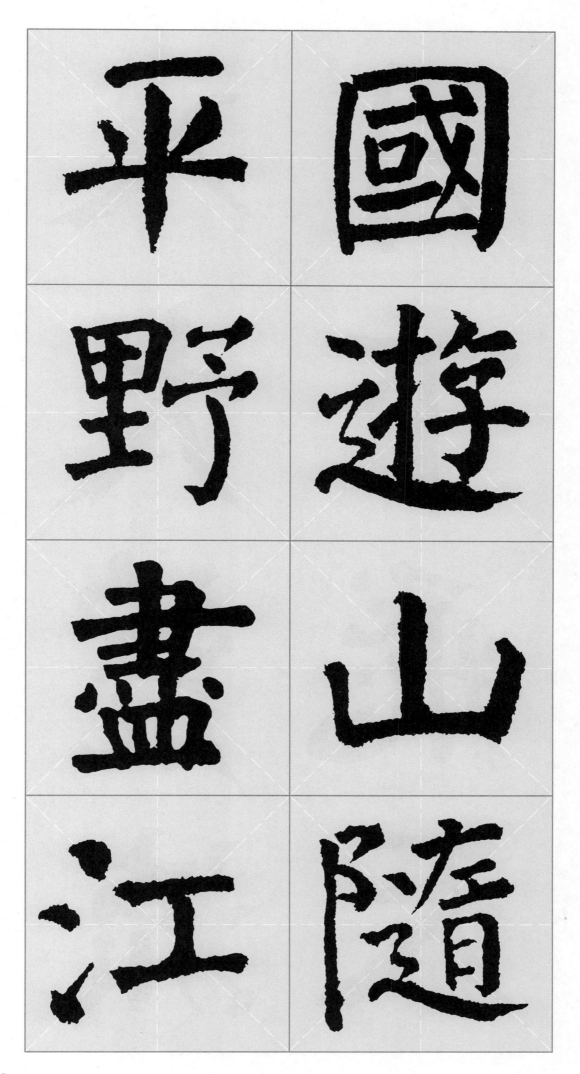

平國

野遊

盡山

江隨

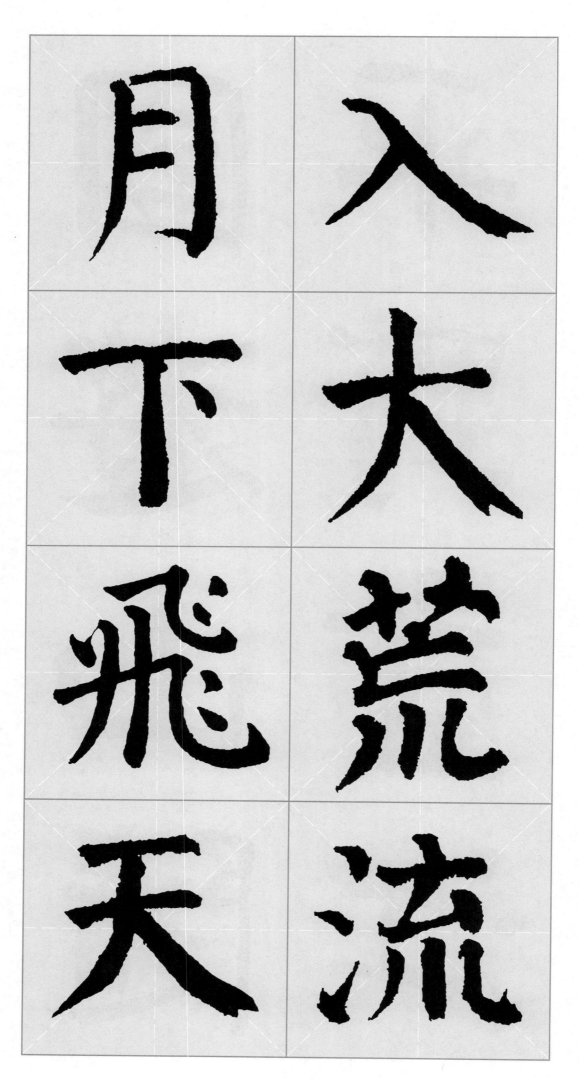

月入
下大
飛荒
天流

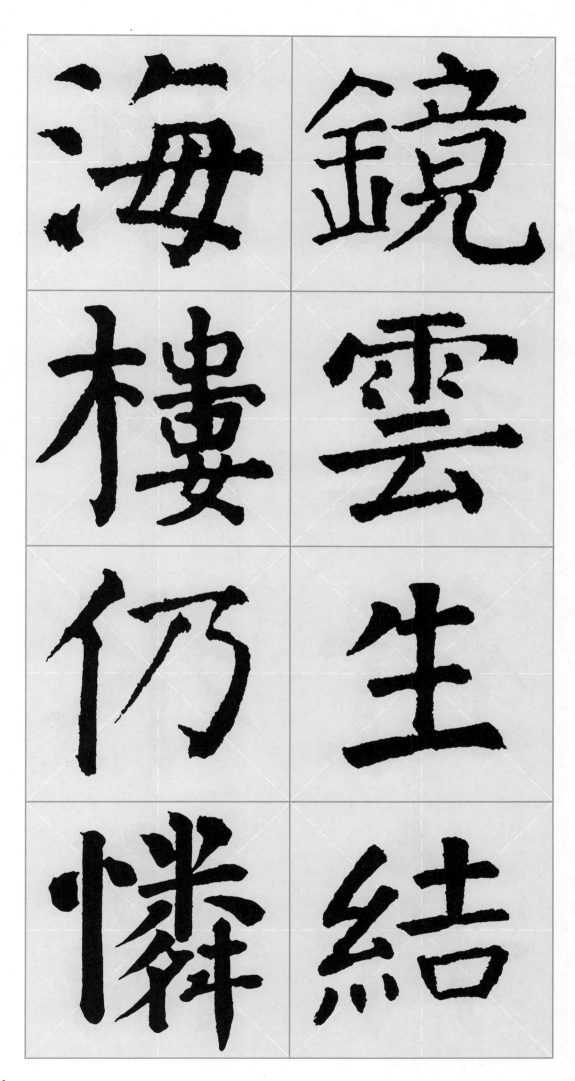

海鏡

樓雲

仍生

憐結

里　故

送　鄉

行　水

舟　萬